L'ARTE OLTRE IL MEZZO

Esplorazione del Valore Intrinseco dell'Opera d'Arte

di

MARCO MATTIUZZI

L'Arte oltre il Mezzo

Copyright © 2024 Marco Mattiuzzi

Tutti i diritti riservati.
Codice ISBN: 9798335290531
Casa editrice: Independently published

Il mio percorso nel mondo dell'arte è stato guidato da una passione inestinguibile per la creatività in tutte le sue forme. Sin da bambino, ho trovato nella pittura, nella musica e nelle parole una sorta di linguaggio segreto, un codice che mi permetteva di esplorare dimensioni nascoste della realtà. Quella curiosità infantile, che mi spingeva a inventare storie per i personaggi raffigurati nei dipinti fiamminghi, si è evoluta nel tempo in un desiderio più profondo di comprendere e condividere la bellezza dell'arte.

Oggi, attraverso la mia passione come curatore e promotore culturale, cerco di trasmettere quella stessa meraviglia agli altri, aiutando le persone a vedere l'arte non solo come un prodotto da consumare, ma come un'esperienza trasformativa, capace di arricchire l'anima e di aprire nuovi orizzonti di pensiero. Ho avuto il privilegio di conoscere artisti straordinari e di esplorare il vasto e variegato panorama dell'arte, sempre con l'obiettivo di creare connessioni tra l'opera e l'osservatore, tra l'artista e il pubblico.

Questo saggio nasce da una riflessione che mi accompagna da tempo: qual è il ruolo del mezzo tecnico nella creazione di un'opera d'arte? E come possiamo discernere ciò che rende un'opera un'autentica espressione artistica? In un'epoca in cui le tecnologie digitali stanno ridisegnando i confini dell'arte, mi sembra più che mai necessario tornare a riflettere su queste domande, per capire fino a che punto il mezzo può influenzare la nostra percezione dell'opera, e se, come io credo, l'arte sia destinata a trascendere ogni barriera materiale.

Il viaggio che propongo in queste pagine è una breve esplorazione attraverso la storia, la filosofia e la pratica artistica, con l'intento di offrire nuove prospettive su ciò che significa creare e fruire l'arte oggi. Non si tratta di una lunga indagine teorica, ma di una meditazione personale su come l'arte possa continuare a ispirarci, sfidarci e, in ultima analisi, trasformarci.

Spero che questo lavoro possa suscitare in voi lettori la stessa curiosità e passione che mi hanno accompagnato nella sua stesura, e che possa offrirvi nuovi strumenti per apprezzare l'arte in tutte le sue forme, al di là dei mezzi utilizzati per crearla.

Con gratitudine e dedizione,

Marco Mattiuzzi

L'Arte oltre il Mezzo

L'Arte oltre il Mezzo

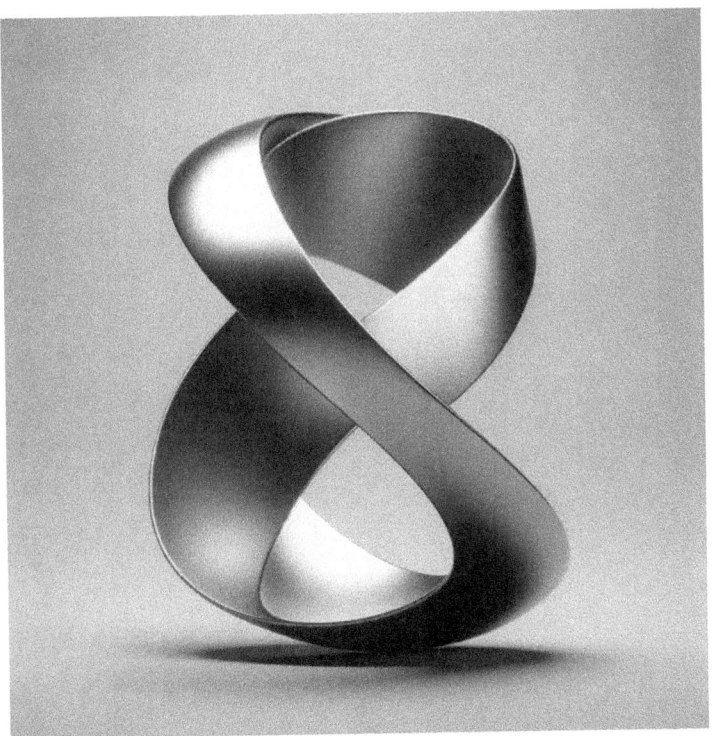

Oltre al contenuto scritto, questo saggio è arricchito da alcune delle mie opere, appartenenti alle serie **Il Nastro di Mobius** *e* **Ombre Umane**. *Queste illustrazioni in bianco e nero intendono dialogare con il testo, offrendo una prospettiva visiva su come il mezzo e il concetto possano intrecciarsi e trascendersi a vicenda.*

L'Arte oltre il Mezzo

INTRODUZIONE

C'è qualcosa di intrinsecamente ineffabile nel concetto di arte, una qualità sfuggente che resiste ostinatamente a ogni tentativo di essere circoscritta da una definizione precisa. L'arte, nella sua essenza più pura, è un'espressione che nasce dall'intimo desiderio umano di comunicare ciò che non può essere espresso attraverso il linguaggio convenzionale. È un linguaggio silenzioso, capace di attraversare secoli e culture, parlando direttamente al cuore e alla mente di chi vi si confronta. Tuttavia, quando ci avventuriamo nel tentativo di definire non solo l'arte, ma l'opera d'arte in sé, ci troviamo di fronte a una sfida ancora più complessa, che ci obbliga a confrontarci con il ruolo del mezzo tecnico nel processo creativo.

Nella storia dell'arte, ogni epoca ha avuto i suoi materiali prediletti, i suoi strumenti emblematici, attraverso i quali gli artisti hanno dato forma alle proprie visioni. Ma possiamo davvero affermare che sia il mezzo a determinare l'opera d'arte? O, al contrario, è l'intenzione dell'artista che trascende la materia e il mezzo, elevando l'opera a uno stato che va oltre la mera fisicità del supporto utilizzato? Questi interrogativi, lungi dall'essere risolti con semplici risposte, ci conducono in un territorio di riflessione in cui la tecnica, l'idea e l'emozione si intrecciano in un dialogo incessante.

L'Arte oltre il Mezzo

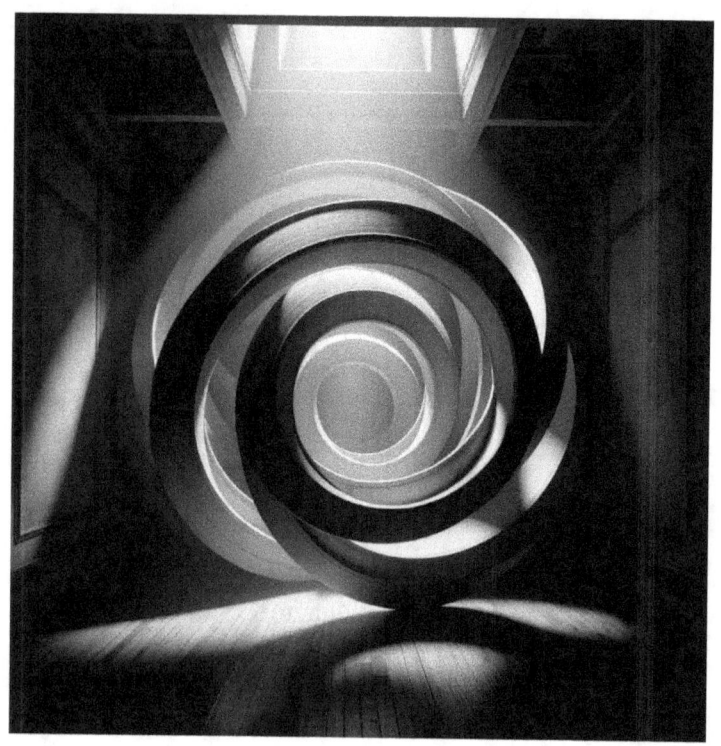

Questo saggio si propone di esplorare proprio questo delicato equilibrio, interrogandosi su come e se i mezzi tecnici possano realmente discriminare la concezione di un'opera come arte. Partendo da un'analisi storica e passando attraverso esempi emblematici, cercheremo di svelare se esista davvero un confine netto tra l'artigianato del gesto tecnico e la sublimazione dell'intento artistico. In un mondo in cui le tecnologie avanzano a passi da gigante, portando con sé nuove possibilità espressive, è imperativo chiedersi se il futuro dell'arte sia davvero legato ai mezzi impiegati, o se, come forse auspicava Marcel Duchamp, l'opera d'arte sia destinata a essere giudicata esclusivamente dalla sua capacità di evocare in noi quell'inquieto, eppur meraviglioso, senso del sublime.

L'Arte oltre il Mezzo

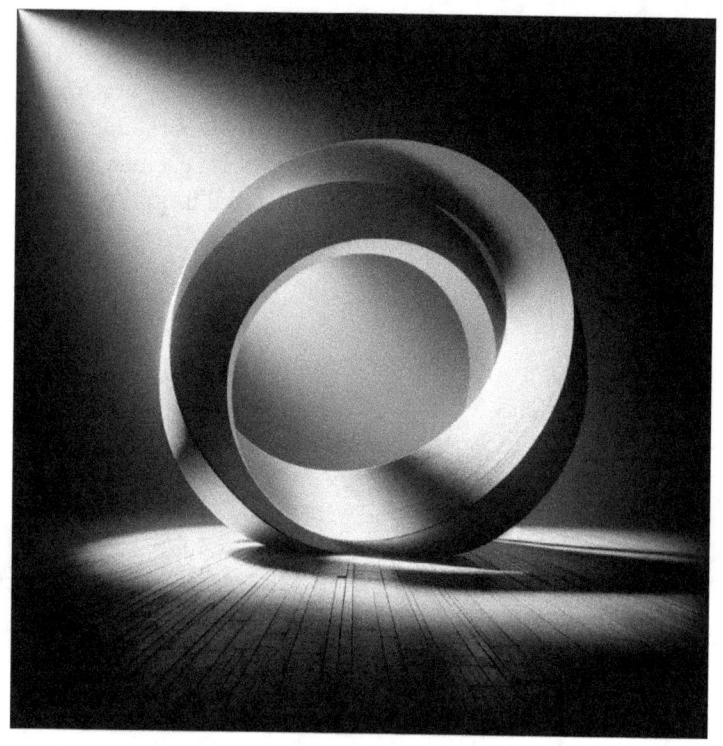

DEFINIZIONE
DI ARTE E OPERA D'ARTE

Addentrarsi nel concetto di arte significa compiere un viaggio attraverso i sentieri più reconditi della creatività umana, un viaggio che sfiora le vette dell'estasi e i baratri dell'angoscia, rivelando, come in uno specchio deformato, la complessità dell'animo umano. Parlare di arte, quindi, non è solo questione di estetica o di tecnica; è piuttosto un'indagine filosofica che sfida le nostre convinzioni più radicate, costringendoci a riconsiderare ciò che significa essere umani.

L'arte, in tutte le sue manifestazioni, rappresenta un linguaggio universale, un codice che trascende le barriere culturali e temporali. È l'espressione tangibile dell'intangibile, un tentativo di catturare l'essenza della vita, dell'esperienza e del pensiero in forme visive, sonore o performative. Ma l'arte non si limita a essere un semplice riflesso della realtà: è anche, e forse soprattutto, una reinterpretazione di essa, un modo per esplorare mondi possibili e impossibili, per svelare verità nascoste o per inventarne di nuove. In questo senso, l'arte diventa un atto di ribellione contro l'ordinario, un viaggio nell'ignoto che spinge l'artista e lo spettatore oltre i confini del pensiero convenzionale.

L'Arte oltre il Mezzo

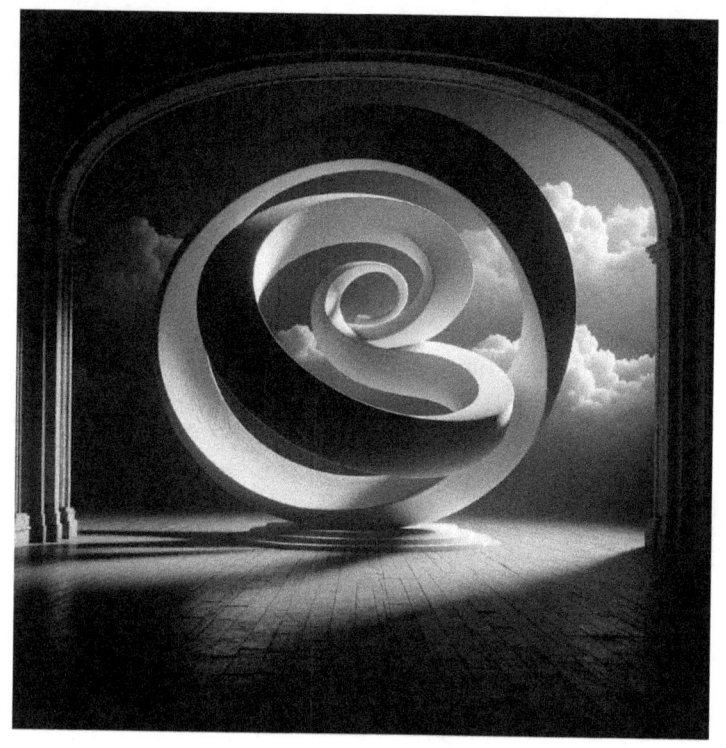

L'Arte oltre il Mezzo

Ma cosa fa sì che una manifestazione creativa diventi un'opera d'arte? Se consideriamo l'opera d'arte come un'entità a sé stante, essa non è solo il prodotto finale di un processo creativo, ma è anche un portale verso un'esperienza che travalica il visibile. Un'opera d'arte è, in fondo, un dialogo tra l'artista e il mondo, un dialogo che si estende oltre la mera osservazione per coinvolgere l'osservatore in un processo interpretativo complesso. L'opera d'arte, quindi, non è un oggetto passivo, ma un'entità viva, in grado di stimolare pensieri, emozioni e riflessioni profonde.

È in questo contesto che dobbiamo considerare l'importanza del mezzo tecnico. Perché se è vero che ogni epoca e cultura hanno sviluppato i propri strumenti e tecniche, è altrettanto vero che l'opera d'arte non può essere ridotta alla mera somma dei suoi materiali. Il mezzo, infatti, non è che il veicolo attraverso cui l'artista esprime la propria visione, ma è l'intenzione, il pensiero, la scintilla creativa a dare all'opera la sua vera essenza. Che si tratti di un dipinto ad olio, di una scultura in marmo, di una fotografia o di un'installazione digitale, ciò che rende un'opera d'arte non è il materiale di cui è fatta, ma l'esperienza che essa riesce a evocare, il messaggio che riesce a trasmettere.

In definitiva, la definizione di arte e di opera d'arte va ben oltre la superficie delle cose. È una riflessione sul valore intrinseco della creatività umana, un'esplorazione delle profondità dell'espressione e della percezione. L'arte, e con essa l'opera d'arte, sono un richiamo costante a guardare oltre l'apparenza, a cercare un senso più profondo nelle cose, e a trovare, nell'ordinario, l'eco di una bellezza trascendente.

L'Arte oltre il Mezzo

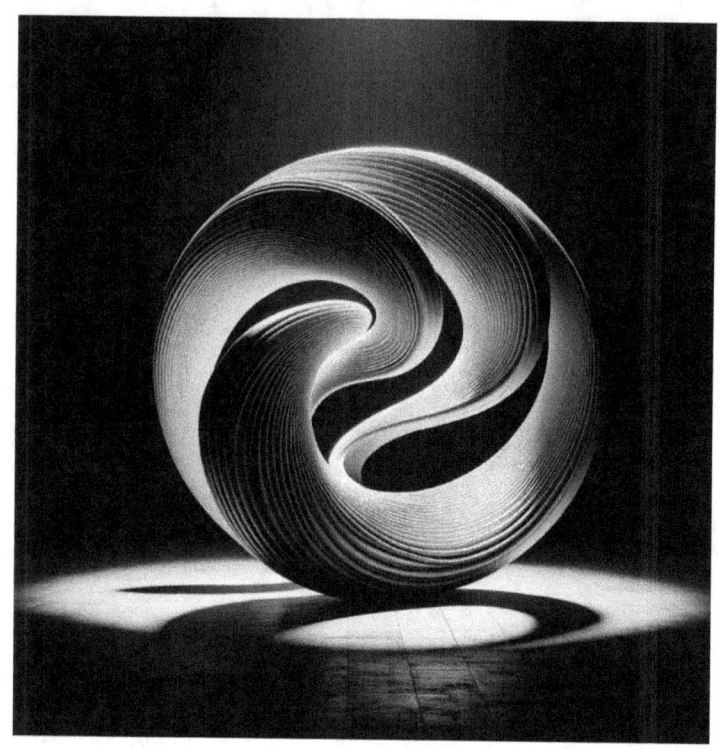

STORIA E EVOLUZIONE DEI MEZZI TECNICI NELL'ARTE

Ogni epoca della storia dell'arte ha visto emergere strumenti e tecniche che hanno plasmato le opere dei suoi protagonisti, offrendo agli artisti nuove possibilità espressive e, al contempo, sollevando interrogativi sulla legittimità e il valore di tali innovazioni. La pittura a olio, la scultura in marmo, la stampa e, più recentemente, la fotografia e l'arte digitale sono tutti esempi di come il mezzo tecnico non sia mai stato un semplice supporto, ma una componente integrale del processo artistico, capace di influenzare profondamente il linguaggio visivo e la percezione dell'opera d'arte.

Nell'arte rinascimentale, la scoperta della prospettiva lineare e l'introduzione della pittura a olio permisero agli artisti di creare immagini di una verosimiglianza senza precedenti, dando vita a opere che, come le creazioni di Leonardo da Vinci o di Raffaello, sembravano animarsi sotto gli occhi degli spettatori. La tecnica, in questo caso, non era solo un mezzo per rappresentare la realtà, ma uno strumento per indagare le leggi della natura e per rivelare l'armonia intrinseca del mondo. Il marmo scolpito da Michelangelo, invece, non era solo pietra, ma carne resa immortale, anima scolpita con una tale precisione che il confine tra materiale e spirituale sembrava dissolversi.

L'Arte oltre il Mezzo

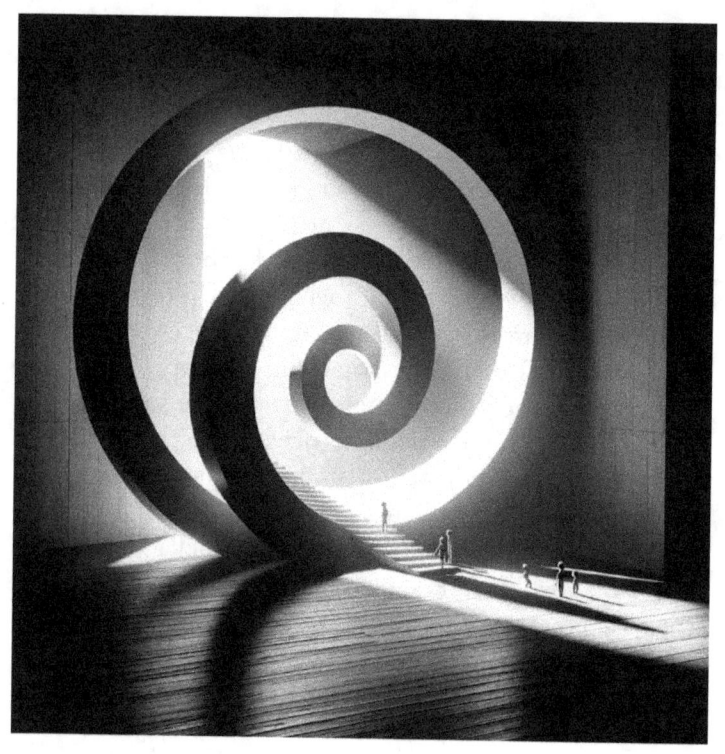

Con l'avvento della fotografia nel XIX secolo, si aprì una nuova fase nella storia dell'arte, una fase in cui l'immagine si emancipò dalla mano dell'artista per affidarsi all'occhio meccanico della macchina. Questa rivoluzione sollevò questioni inedite: la fotografia era davvero arte? Oppure era solo una mera riproduzione della realtà, priva di quell'aura che Walter Benjamin avrebbe descritto come l'essenza stessa dell'opera d'arte? Eppure, nonostante le resistenze iniziali, la fotografia dimostrò ben presto il suo potenziale artistico, con pionieri come Man Ray e Alfred Stieglitz che esplorarono le possibilità creative del mezzo, dimostrando che la macchina fotografica poteva essere tanto uno strumento di documentazione quanto un mezzo per esprimere la soggettività dell'artista.

Il XX secolo vide poi l'emergere di un'arte che sfidava ulteriormente le convenzioni, con l'introduzione di nuovi materiali e tecniche che ridefinirono i confini stessi di ciò che poteva essere considerato arte. L'arte concettuale, con figure come Marcel Duchamp, rivoluzionò il concetto di opera d'arte, spostando l'accento dall'oggetto alla idea, dal prodotto finito al processo creativo. Duchamp, con il suo celebre *ready-made* "Fontana", dimostrò che qualsiasi oggetto, se inserito nel contesto giusto e dotato di una nuova interpretazione, poteva essere elevato al rango di opera d'arte, sfidando così le nozioni tradizionali di abilità artistica e di estetica.

Nel contesto contemporaneo, l'arte digitale e i nuovi media hanno aperto orizzonti ancora più vasti. Oggi, artisti come Rafael Lozano-Hemmer e Jenny Holzer utilizzano tecnologie avanzate per creare opere interattive, che coinvolgono il pubblico in modi impensabili fino a pochi decenni fa.

L'Arte oltre il Mezzo

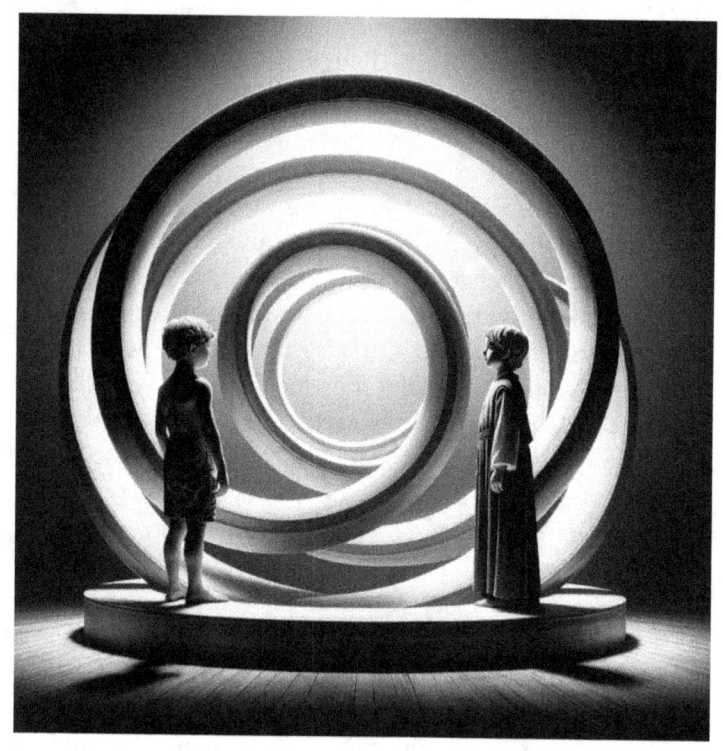

Questi nuovi mezzi non solo ampliano le possibilità espressive, ma sollevano anche nuove domande sul rapporto tra arte e tecnologia: un algoritmo può essere considerato un creatore di opere d'arte? E come cambia la nostra percezione dell'arte quando la linea tra creatore e spettatore diventa sempre più sottile?

In definitiva, l'evoluzione dei mezzi tecnici nell'arte ci mostra come il confine tra arte e tecnologia sia sempre stato permeabile, e come ogni innovazione abbia portato con sé non solo nuove possibilità, ma anche nuove sfide. Ogni tecnica, ogni mezzo ha lasciato un'impronta indelebile sulla storia dell'arte, non solo modificando il modo in cui le opere vengono create, ma anche il modo in cui vengono percepite e interpretate. In questo contesto, l'opera d'arte si rivela essere non tanto il risultato di un processo tecnico, quanto il frutto di un dialogo incessante tra l'artista, il mezzo e il mondo circostante.

L'Arte oltre il Mezzo

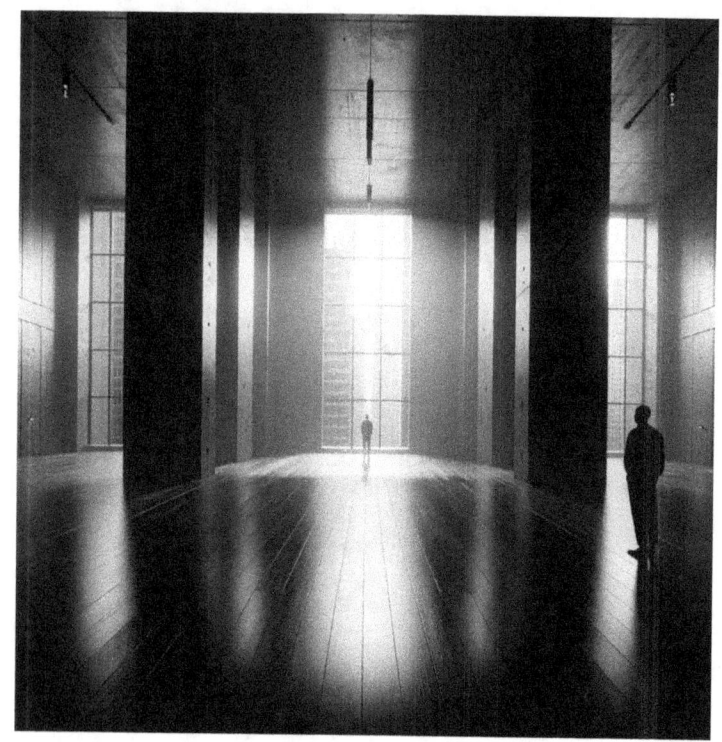

IL MEZZO TECNICO
E LA CONCEZIONE DELL'OPERA D'ARTE

Quando si osserva un'opera d'arte, si è spesso tentati di fermarsi alla superficie, di lasciarsi affascinare dalla maestria tecnica, dalla brillantezza dei colori, o dalla precisione del tratto. Tuttavia, la vera essenza di un'opera d'arte si trova al di là di questi elementi visibili, in un territorio meno definito, dove l'intenzione dell'artista e la percezione dello spettatore si incontrano in un gioco di riflessi e interpretazioni. Ed è in questo spazio intermedio che sorge una domanda fondamentale: il mezzo tecnico utilizzato per creare un'opera può realmente influenzare la sua concezione come arte? E, se sì, fino a che punto?

Il dibattito sulla tecnica è antico quanto l'arte stessa. Sin dai tempi di Platone, si è discusso se l'arte fosse una mera imitazione della realtà o qualcosa di più elevato, capace di rivelare verità profonde attraverso l'abilità manuale. Ma con il passare dei secoli, la questione della tecnica ha assunto un significato più complesso. Con l'avvento della fotografia, ad esempio, gli artisti si sono trovati a confrontarsi con un nuovo strumento che, per la prima volta, sembrava sottrarre loro il monopolio sulla rappresentazione del reale. Era ancora possibile parlare di arte quando l'immagine veniva creata da una macchina piuttosto che dalla mano dell'artista?

L'Arte oltre il Mezzo

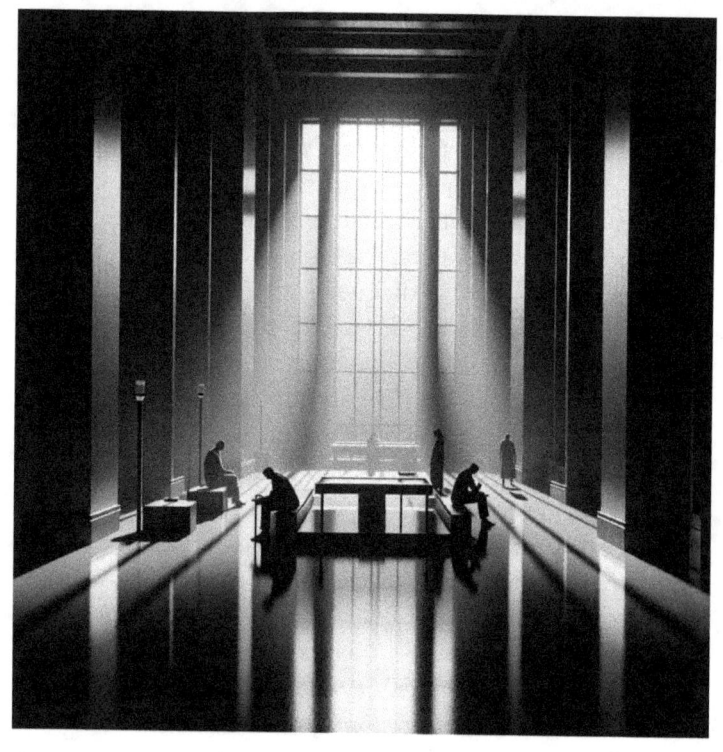

Questo interrogativo ha portato a una riflessione più ampia sul ruolo del mezzo nell'arte. Se la pittura a olio e la scultura in marmo erano stati per secoli i media privilegiati degli artisti, il XX secolo ha visto una proliferazione di nuovi strumenti e materiali, che hanno ampliato enormemente il campo delle possibilità espressive. Tuttavia, questa diversificazione ha anche sollevato domande sul valore di tali innovazioni: l'introduzione di materiali industriali, di oggetti trovati, e, più recentemente, di tecnologie digitali, ha messo in discussione i confini tradizionali tra arte e non-arte.

Il caso del ready-made di Duchamp, come "Fontana", è forse l'esempio più emblematico di questa tensione. Duchamp, con un gesto apparentemente semplice ma radicale, decise di prendere un comune orinatoio, ruotarlo di 90 gradi, firmarlo con uno pseudonimo e presentarlo come opera d'arte. Con questo atto, non solo sfidava le convenzioni artistiche del tempo, ma ridefiniva anche ciò che poteva essere considerato un'opera d'arte. "Fontana" non era il risultato di un'abilità tecnica raffinata, né di un processo creativo tradizionale, ma piuttosto di un'idea, di una provocazione intellettuale che metteva in discussione le fondamenta stesse dell'estetica e della creatività.

Questo spostamento dall'oggetto al concetto, dall'abilità tecnica all'intenzione artistica, ha segnato una svolta decisiva nella storia dell'arte, aprendo la strada a movimenti come l'arte concettuale, dove il significato prevale sulla forma, e dove l'opera d'arte è vista più come un veicolo di idee che come un oggetto estetico in sé. Ma questo significa forse che la tecnica è diventata irrilevante? Che qualsiasi cosa, indipendentemente dal mezzo, può essere considerata arte, purché accompagnata da una giustificazione teorica adeguata?

L'Arte oltre il Mezzo

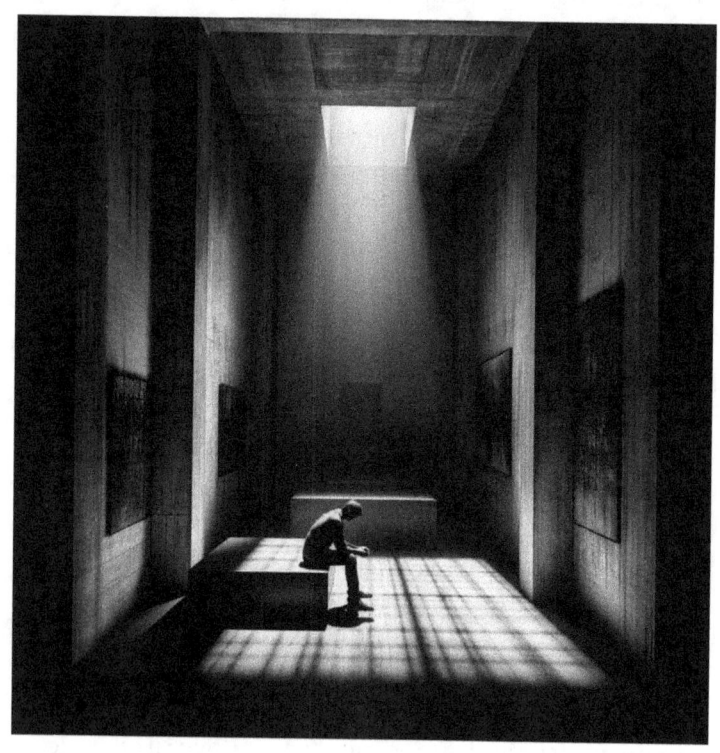

La risposta a queste domande non è semplice. Da un lato, è innegabile che il mezzo tecnico possa influenzare la percezione di un'opera: una scultura di marmo possiede una gravitas, una presenza fisica che un'opera digitale difficilmente potrà replicare. Dall'altro lato, l'arte contemporanea ci ha insegnato che il valore di un'opera non risiede necessariamente nella sua materialità, ma nel modo in cui essa interagisce con lo spettatore, provocando una reazione, un pensiero, un'emozione. In questo senso, il mezzo diventa secondario rispetto all'intento.

Tuttavia, non si può ignorare il fatto che il mezzo, per quanto trascendibile, giochi comunque un ruolo cruciale nel modo in cui l'opera viene percepita e interpretata. Una fotografia, per esempio, porta con sé un'aura di oggettività che un dipinto non ha, anche se sappiamo bene quanto la fotografia possa essere manipolata. Allo stesso modo, un'installazione digitale, con la sua interattività e la sua capacità di evolvere nel tempo, offre un'esperienza completamente diversa rispetto a un quadro statico su tela.

In conclusione, il mezzo tecnico non può essere considerato un semplice strumento neutrale. Esso contribuisce in modo significativo a plasmare la natura dell'opera d'arte e la relazione che questa instaura con lo spettatore. Eppure, come ci insegna l'evoluzione dell'arte nel corso dei secoli, è l'intenzione dell'artista, la sua capacità di infondere significato nel mezzo, a determinare in ultima analisi il valore e l'importanza di un'opera. Che si tratti di un antico affresco, di una fotografia moderna o di una creazione digitale, ciò che conta davvero è la visione che l'artista riesce a trasmettere, e la risonanza che questa trova nell'animo di chi osserva.

L'Arte oltre il Mezzo

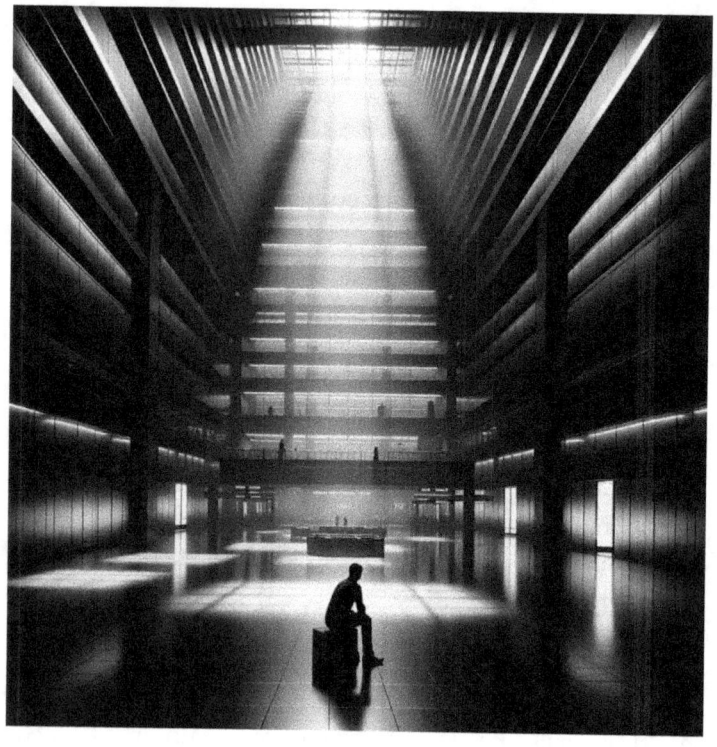

IL POTERE DELL'ARTE
DI SUPERARE I CONFINI DEL MEZZO

Se c'è una lezione che la storia dell'arte ci ha insegnato, è che l'opera d'arte, nella sua essenza più profonda, è capace di trascendere il mezzo utilizzato per crearla. L'arte, infatti, non si limita a essere un semplice esercizio di abilità tecnica o una dimostrazione di padronanza del materiale, ma è soprattutto un atto di comunicazione, un ponte gettato tra l'artista e il pubblico, un invito a vedere il mondo da una prospettiva diversa.

In quest'ottica, il mezzo non è che uno strumento, un veicolo attraverso cui l'artista canalizza la propria visione. Che si tratti di pigmenti su una tela, di un blocco di marmo scolpito, di una pellicola fotografica o di un codice digitale, ciò che rende un'opera d'arte è la capacità di evocare emozioni, stimolare la riflessione, e, talvolta, trasformare la percezione stessa del mondo. In altre parole, l'arte è un'esperienza, e questa esperienza non può essere ridotta ai soli materiali o alle tecniche utilizzate.

Consideriamo, per esempio, le opere di Mark Rothko. Le sue tele, apparentemente semplici campi di colore, sono molto più che il risultato di pennellate su una superficie. Esse sono spazi meditativi, portali verso un'interiorità profonda, capaci di avvolgere lo spettatore in un silenzio contemplativo che trascende la fisicità del dipinto.

L'Arte oltre il Mezzo

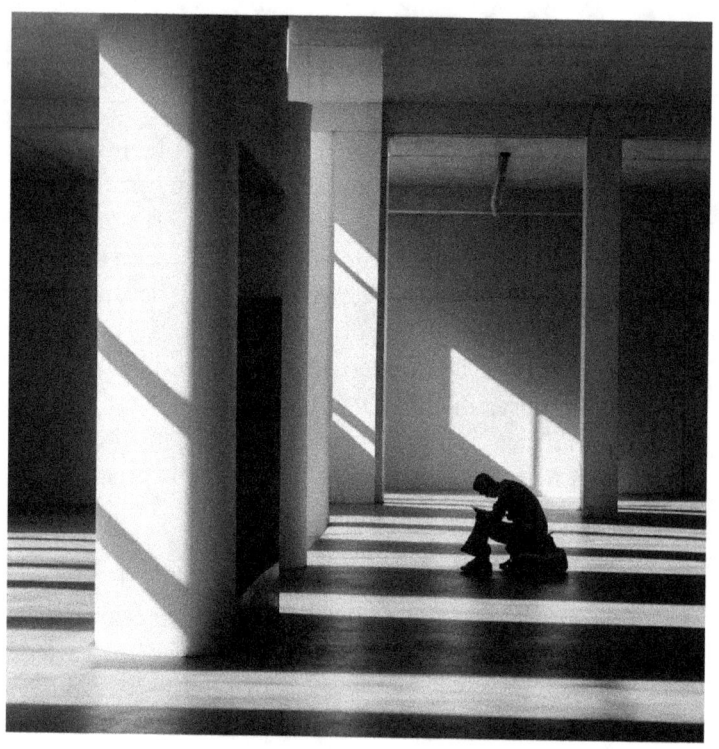

Allo stesso modo, una scultura come *Il Bacio* di Rodin non è solo marmo scolpito: è un'espressione intensa di passione e umanità, una rappresentazione dell'amore che va oltre la materia.

Ma è con l'avvento dell'arte concettuale che la trascendenza del mezzo diventa ancora più evidente. Qui, l'idea prende il sopravvento sulla forma, e l'opera d'arte non è più un oggetto da osservare, ma un concetto da comprendere. Un esempio iconico è "One and Three Chairs" di Joseph Kosuth, dove una sedia fisica, una fotografia della sedia e una definizione della parola "sedia" vengono presentate insieme per esplorare la natura del significato e la relazione tra l'oggetto e la sua rappresentazione. In quest'opera, il mezzo non è che un pretesto per un'esplorazione filosofica, una riflessione sulla percezione e sulla semiotica.

In tempi più recenti, l'arte digitale e le installazioni interattive hanno ulteriormente ampliato i confini di ciò che consideriamo arte. Artisti come Olafur Eliasson e teamLab creano esperienze immersive che coinvolgono lo spettatore in modi nuovi e inaspettati, utilizzando la luce, il suono e la tecnologia digitale per trasformare lo spazio e sfidare le nostre percezioni sensoriali. Qui, l'opera d'arte non è più un oggetto fisico da ammirare, ma un'esperienza dinamica e coinvolgente, che trascende il tempo e lo spazio.

Tuttavia, questa crescente enfasi sull'esperienza non significa che il mezzo sia irrilevante. Al contrario, il mezzo rimane un elemento cruciale, ma non nel senso tradizionale del termine. Non è più solo una questione di abilità tecnica o di padronanza del materiale, ma di come il mezzo venga utilizzato per creare un'esperienza che risuona con lo spettatore.

L'Arte oltre il Mezzo

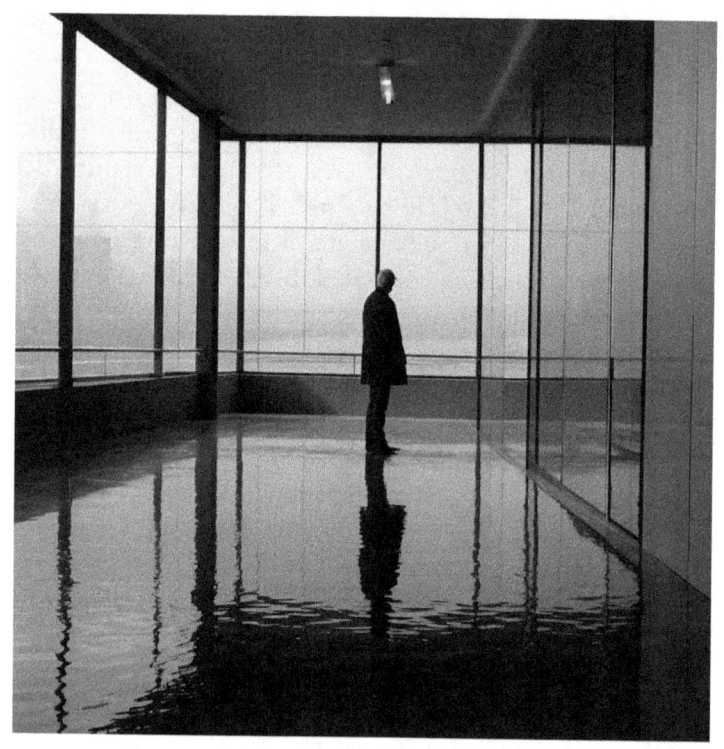

È la capacità dell'artista di sfruttare le potenzialità del mezzo per comunicare un messaggio, per creare un'emozione, per stabilire un dialogo con il pubblico.

Eppure, in questa era di tecnologie avanzate e di media digitali, è importante ricordare che ciò che rende un'opera d'arte non è il mezzo in sé, ma l'intenzione e la visione che guidano l'artista. L'arte digitale, con tutta la sua complessità tecnica, può essere potente quanto una scultura classica o un dipinto rinascimentale, purché riesca a toccare l'animo umano, a sollecitare una riflessione, a creare una connessione.

In conclusione, la trascendenza del mezzo è forse la caratteristica più distintiva dell'arte. È la capacità di trasformare materiali ordinari in qualcosa di straordinario, di convertire un gesto tecnico in un atto di comunicazione universale. Che si tratti di un dipinto a olio, di una fotografia, di un'installazione digitale o di una performance, ciò che definisce un'opera d'arte è la sua capacità di parlare a noi, di evocare qualcosa di profondo, di universale, di eterno. E in questo, l'arte continua a ricordarci che, al di là del mezzo, ciò che conta davvero è l'esperienza che essa ci offre, l'emozione che ci fa provare, e il pensiero che ci lascia.

L'Arte oltre il Mezzo

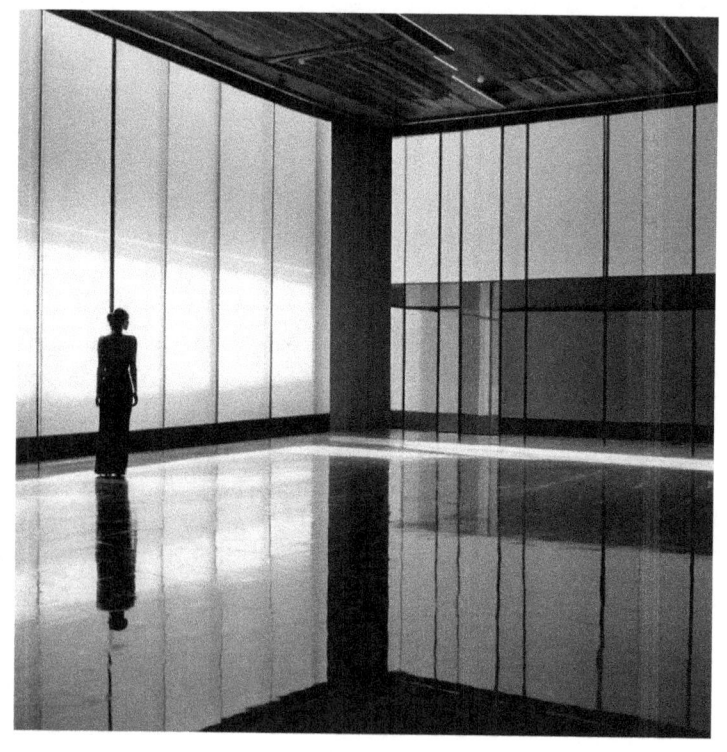

RIFLESSIONI FINALI: L'ARTE OLTRE I LIMITI

Nell'incessante dialogo tra l'artista e il mezzo, tra l'opera e l'osservatore, emerge una verità che attraversa i secoli: l'arte è, prima di tutto, un'esperienza umana, una finestra aperta su mondi interiori e collettivi che trascendono la materialità del mezzo utilizzato. Ciò che rende un'opera d'arte non è tanto il supporto su cui è stata creata, né la tecnica impiegata per realizzarla, ma l'intenzione che la guida e l'effetto che riesce a suscitare.

La storia dell'arte ci insegna che ogni innovazione tecnica, dal marmo scolpito agli algoritmi digitali, ha il potenziale di arricchire il linguaggio artistico, espandendo le possibilità espressive degli artisti. Eppure, nessun mezzo, per quanto sofisticato, può da solo definire la qualità o l'importanza di un'opera. È sempre l'artista, con la sua visione, la sua sensibilità, e la sua capacità di comunicare, a infondere vita all'opera, a farla vibrare di significato e a renderla eterna.

Nel mondo contemporaneo, dove le tecnologie avanzano a un ritmo vertiginoso, la tentazione potrebbe essere quella di concentrarsi esclusivamente sul nuovo, di privilegiare l'innovazione tecnica a scapito della riflessione artistica.

L'Arte oltre il Mezzo

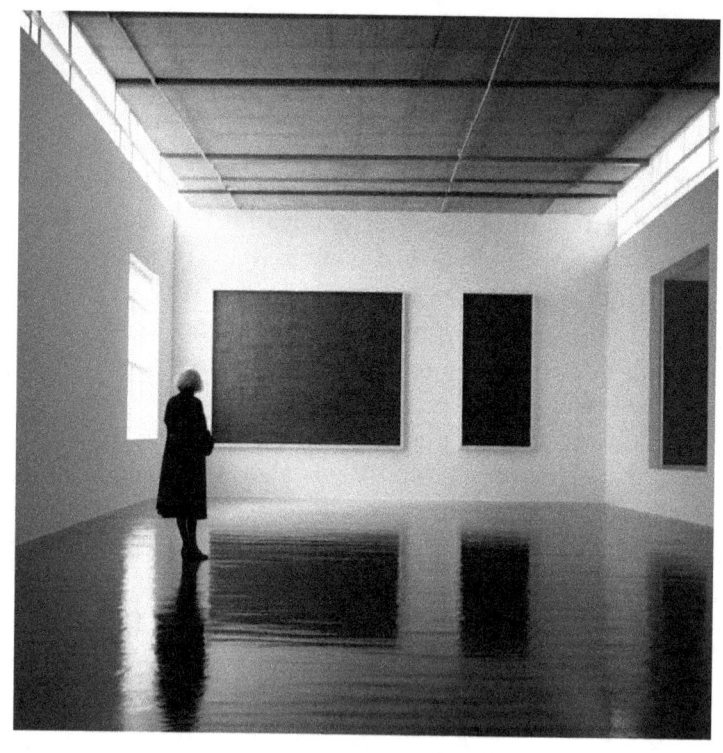

Ma è proprio in questo contesto che diventa fondamentale ricordare che l'arte non è un semplice prodotto di una tecnica o di un materiale, ma un atto di creazione che trova il suo vero valore nell'incontro tra l'opera e lo spettatore, tra l'intento dell'artista e l'interpretazione del pubblico.

La trascendenza del mezzo, dunque, non implica una negazione della tecnica, ma una sua sublimazione. L'arte utilizza il mezzo per andare oltre esso, per raggiungere un livello di espressione che parla direttamente all'animo umano. Che si tratti di un antico affresco, di una fotografia moderna o di un'installazione digitale, l'opera d'arte ci invita a guardare oltre la superficie, a cercare il messaggio nascosto, a lasciarci trasportare in un viaggio interiore che sfida i limiti della percezione.

In ultima analisi, il vero potere dell'arte risiede nella sua capacità di farci vedere il mondo con occhi nuovi, di farci sentire emozioni che credevamo sopite, di farci riflettere su ciò che significa essere umani. E in questo, l'opera d'arte, pur nascendo da un mezzo, lo trascende, trasformandosi in qualcosa di più grande, di più universale, di più eterno. Perché, come ci ricordano gli artisti di ogni epoca, l'arte non è solo ciò che vediamo, ma ciò che ci fa vedere.

L'Arte oltre il Mezzo

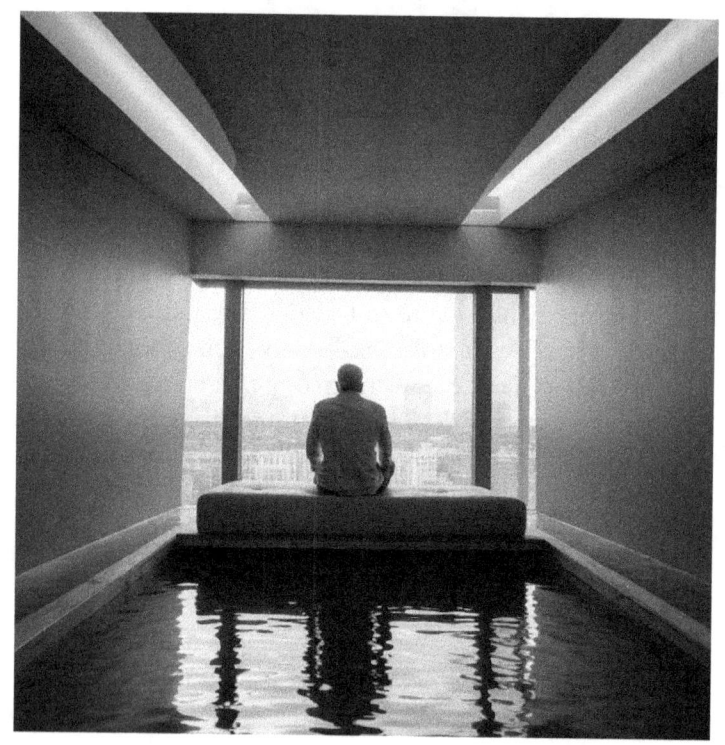

INDICE

Introduzione 1
Definizione di Arte e Opera d'Arte 5
Storia e Evoluzione dei Mezzi Tecnici dell'Arte 9
Il Mezzo Tecnico e la Concezione dell'Opera d'Arte 15
Il Potere dell'Arte di Superare i Confini del Mezzo 21
Riflessioni Finali: l'Arte oltre i limiti 27

L'Arte oltre il Mezzo

INFORMAZIONI SULL'AUTORE

Il percorso formativo di Marco Mattiuzzi inizia frequentando un corso di fotografia creativa tenuto da Fiorenzo Rosso e Serena Leale che lo orienta verso la foto "artistica". Con tecniche quali solarizzazioni, viraggi, tinture e manipolazioni varie, ottiene immagini tra pittura e fotografia. In seguito approfondisce il linguaggio delle immagini durante dei corsi annuali di fotografia professionale con Bruna Orlandi, Alessandra Attianese, Pier Angelo Cavanna.

Ha esposto in gallerie d'arte sia in mostre personali sia di gruppo, ZOOM ha pubblicato un suo portfolio e il suo lavoro è stato recensito su giornali e riviste del settore.

Ha collaborato con le riviste Photographie Magazine e Disegno e Pittura, oltre che a testate giornalistiche con recensioni critiche su pittori e fotografi. Si occupa di arte e comunicazione sotto molteplici forme, dalla musica alla letteratura, dalla fotografia alla realtà virtuale, con scritti pubblicati regolarmente in rete su portali culturali e sui principali social.

Da alcuni anni ha sostituito la fotocamera e camera oscura con il computer, creando set virtuali in 3D dal quale ricavare le immagini destinate a una successiva elaborazione e manipolazione

L'Arte oltre il Mezzo

www.ingramcontent.com/pod-product-compliance
Lightning Source LLC
Chambersburg PA
CBHW072055230526
45479CB00010B/1088